经典碑帖隶书集字

箴言描摹

李文采 编著

图书在版编目（CIP）数据

经典碑帖隶书集字. 箴言描摹 / 李文采编著. —— 杭州：浙江人民美术出版社, 2020.11
ISBN 978-7-5340-8381-5

Ⅰ. ①经… Ⅱ. ①李… Ⅲ. ①隶书—碑帖—中国—古代 Ⅳ. ①J292.21

中国版本图书馆CIP数据核字(2020)第187464号

责任编辑　褚潮歌
责任校对　余雅汝　张利伟
责任印制　陈柏荣

经典碑帖隶书集字：箴言描摹

李文采 / 编著

出版发行　浙江人民美术出版社
地　　址　杭州市体育场路347号
电　　话　0571-85105917
经　　销　全国各地新华书店
制　　版　杭州真凯文化艺术有限公司
印　　刷　杭州捷派印务有限公司
开　　本　787mm×1092mm　1/16
印　　张　6.375
字　　数　20千字
版　　次　2020年11月第1版
印　　次　2020年11月第1次印刷
书　　号　ISBN 978-7-5340-8381-5
定　　价　22.00元

浙江人民美术出版社

学而不思则惘，思而不学则殆。

善　過　人

莫　而　誰

大　躬　無

焉　改　過

可　興　憂

以　國　勞

兵　逸　可

身　豫　以

忧劳可以兴国，逸豫可以亡身。

不傲才以骄人，不以宠而作威。

大直若屈，大巧若拙，大辩若讷。

有志不在年高，无志空长百岁。

人有悲欢离合，月有阴晴圆缺（阙）。

学者贵于行之，而不贵于知之。

不戚戚于贫贱，不汲汲于富贵。

人惟患无志，有志无有不成者。

玉不琢，不成器；人不学，不知道。

志于道，居于德，依于仁，游于艺。

早起多长一智，晚睡多增一闻。

萋萋春草秋绿，落落青松夏寒。

零	碾	有
落	作	香
成	尘	如
泥	祗	故

零落成泥碾作尘，只有香如故。

無　人　岂

愧　意　能

我　但　盡

心　求　如

器大者声必闳，志高者意必远。

誰　　全　　志

骸　　石　　之

衛　　爲　　所

之　　開　　向

有真意，去粉饰，少做作，勿卖弄。

忍得一时之气，免得百日之忧。

天才在于积累，聪明在于勤奋。

无才无以立足，不苦不能成才。

唯 注 寶
一 知 踐
道 識 是
路 的 通

实践是通往知识的唯一道路。

終 敌 不
曾 棄 要
降 朕 輕
臨 利 言

不要轻言放弃，胜利终会降临。

己 主 每
的 宰 個
命 着 人
運 自 都

每个人都主宰着自己的命运。

我之所以能，是因为我相信能。

有很多良友，胜于有很多财富。

亲善产生幸福，文明带来和谐。

出 勤 智

自 奮 慧

平 偉 諒

凡 大 于

智慧源于勤奋，伟大出自平凡。

耐心和恒心总会得到报酬的。

秋叶静美

绚烂如

生如夏

死如

生如夏花绚烂，死如秋叶静美。

你只有一定要，才一定会得到。

也　的　放

放　人　棄

棄　時　時

他　閒　閒

放弃时间的人，时间也放弃他。

时间顺流而下，生活逆水行舟。

青春一去不返，事业一纵无成。

有所作为是生活的最高境界。

怎样思想，就会有怎样的生活。

奋斗就是生活，人生惟有前进。

展 躯 時

的 一 閒

土 等 就

盤 發 是

时间就是能力等发展的地盘。

海　渡　書

的　時　籍

航　閒　是

船　大　横

书籍是横渡时间大海的航船。

誰　閒　誰

就　時　吝

慷　閒　書

慨　對　時

谁吝啬时间，时间对谁就慷慨。

蔭 棵 友

的 可 誼

大 以 是

樹 庇 一

友谊是一棵可以庇荫的大树。

悲　歡　友

痛　樂　誼

銳　倍　能

減　增　使

友谊能使欢乐倍增，悲痛锐减。

有多大的思想，才有多大能量。

都 彩 人

是 排 生

宣 每 没

播 天 有

人生没有彩排，每天都是直播。

尽最大的努力，留最小的遗憾。

经典碑帖隶书集字：箴言描摹

理 失 莫

由 敗 找

成 祸 借

为 找 口

做人不可有傲态，不可无傲骨。

沉沉的黑夜都是白天的前奏。